CUTE PETS DESIGN

Für meinen Ehemann

Alle Rechte in diesem Buch sind den Autoren vorbehalten!

Autoren / Cover / Bilder

Dirk L. Feiler

Tanja Feiler

Design - Sammlung

Michelle hat von ihren WG Kollegen den Cute Pets Design Award verliehen bekommen – ein Preis, den die WG erfunden hat als Anerkennung für Michelles tolle Arbeit. Das motiviert die Maus und sie treibt auch

IHRE FREUNDE AN. ZUSAMMEN WERDEN DIE PETS KREATIV.

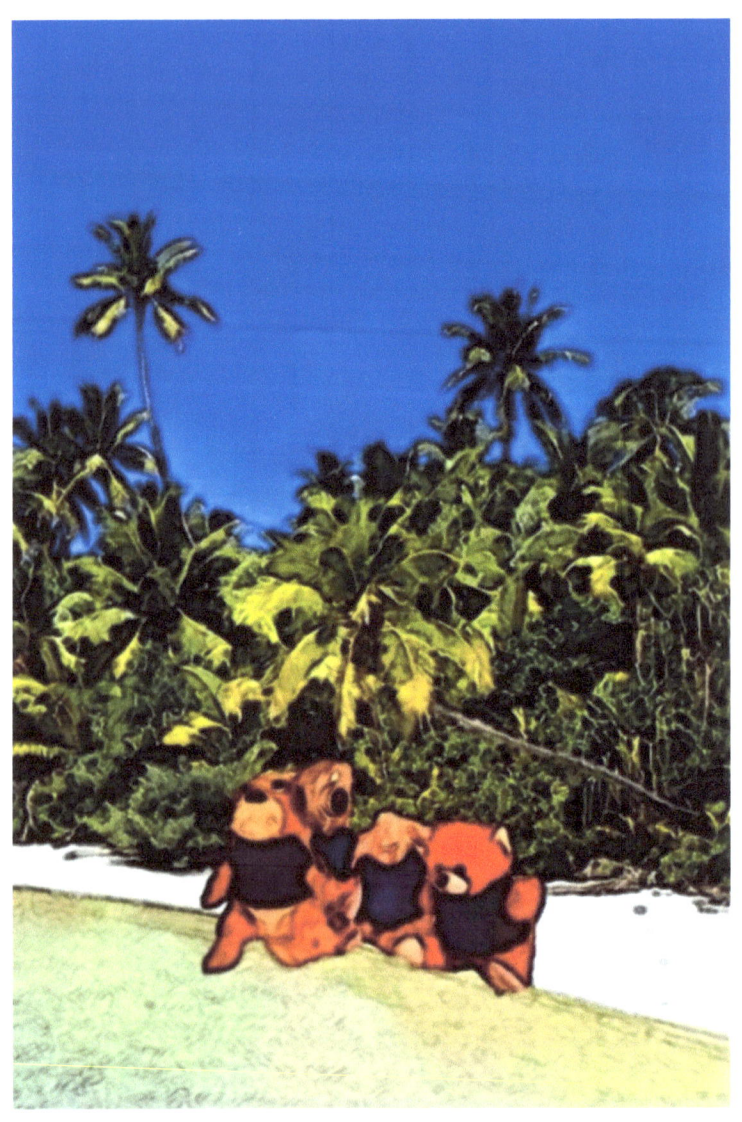

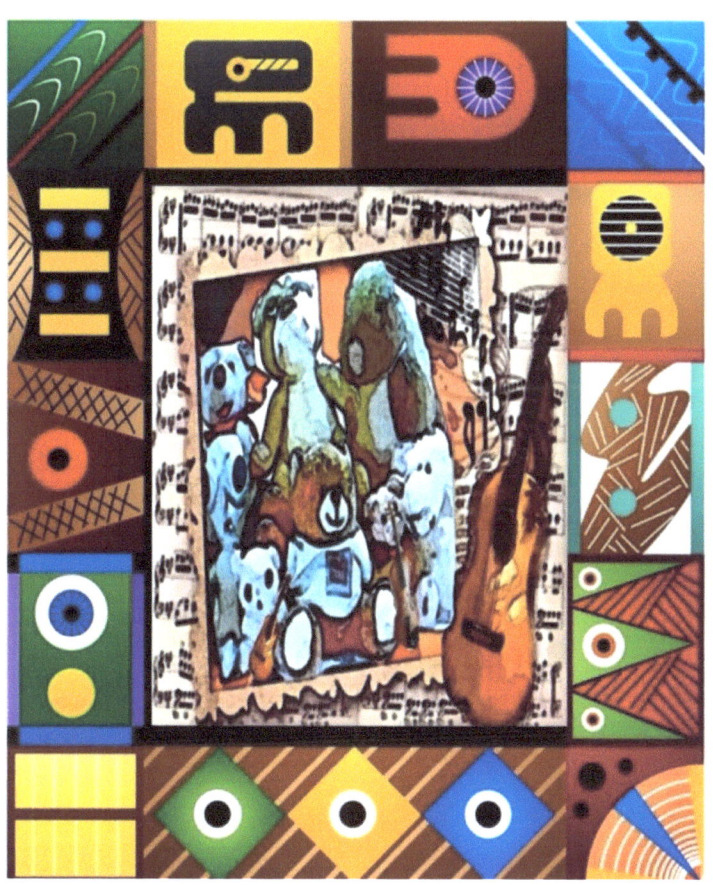

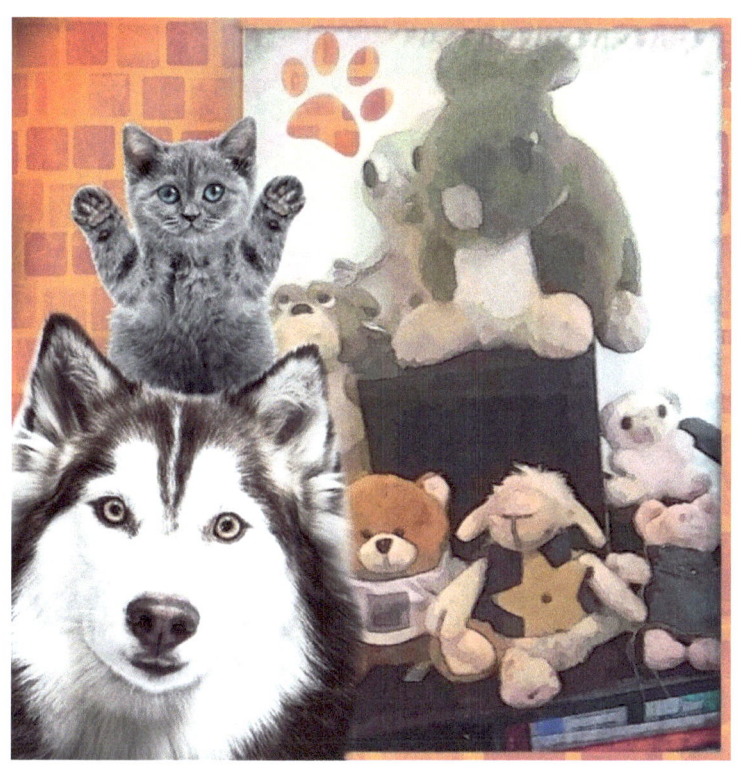

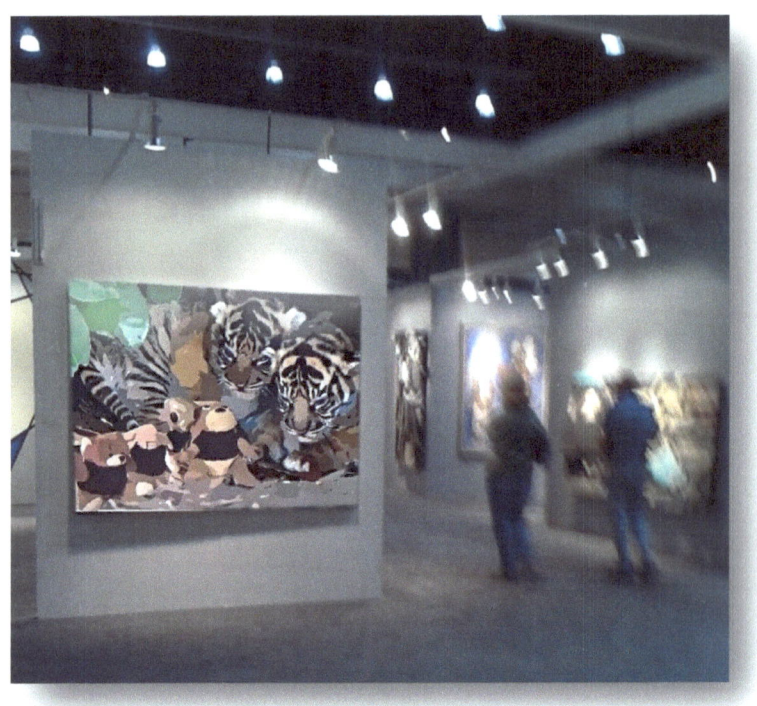

Michelle findet einige Bilder von der letzten Konzertour.

Design beinhaltet Formgebung. Es gibt viele verschiedene Bereiche, z.B. hat eine ehemalige Freundin von Herrn Feiler sich auf Industriedesign spezialisiert und eins ihrer Projekte waren Schuhe aus Zeitungen.

MICHELLE HAT SICH VORGENOMMEN, AUS DEM SCHATZ AN KREATIVEN BILDERN - GESAMMELTEN WERKEN ETWAS PLASTISCHES HERZUSTELLEN.

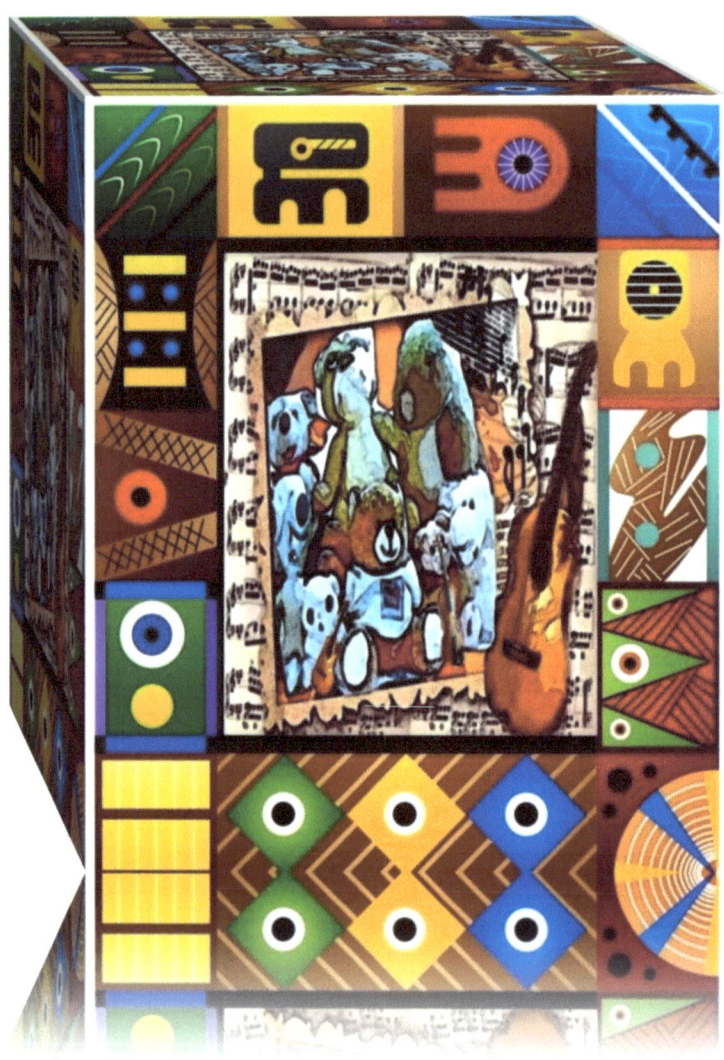

Natürlich sind die Cute Pets neugierig, wie Machi, seine Frau Angelina und Michelle das hinbekommen haben. Die drei lächeln und haben noch eine 3 D Design erstellt.

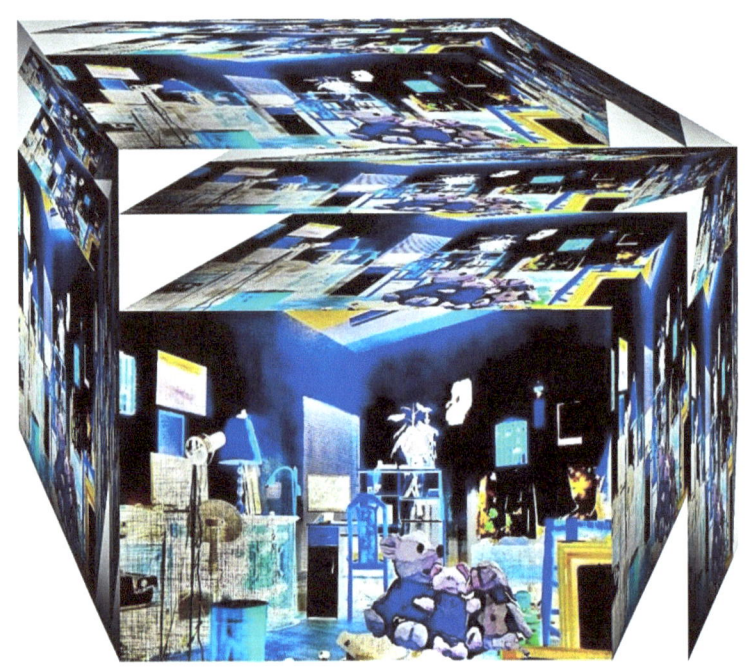

Sing the daycare song all time long

www.ingramcontent.com/pod-product-compliance
Lightning Source LLC
Chambersburg PA
CBHW041619180526
45159CB00002BC/931